书法
自学与鉴赏
丛帖

乙瑛碑

王学良 编

上海人民美术出版社

书法自学与鉴赏答疑

学习书法有没有年龄限制？

学习书法是没有年龄限制的，通常 5 岁起就可以开始学习书法。

学习书法常用哪些工具？

学习书法常用的工具有毛笔、羊毛毡、墨汁、元书纸（或宣纸），毛笔通常用笔头长度不小于 3.5 厘米的笔，以兼毫为宜。

学习书法应该从哪种书体入手？

学习书法一般由楷书入手，因为由楷入行比较方便。当然也可以从篆隶入手，这样比较纯艺术。这里我们推荐由楷入行再学行书。行书入门以王羲之家入手，学习几年后可转褚遂良、智永，然后再学行书。行书入门以王羲之、赵孟頫、米芾等最好，草书则以《十七帖》《书谱》、鲜于枢比较适宜。学篆书可先学李斯、李阳冰，然后学邓石如、吴让之，最后学吴昌硕、金文。隶书以《乙瑛碑》《礼器碑》《曹全碑》等发蒙，进一步可学《张迁碑》《西狭颂》《石门颂》等，再往下可参考简帛书。总之，学书法要循序渐进，不可朝三暮四，要选定一本下个几年工夫才会有结果。

学习书法如何达到事半功倍的效果？

学习书法无外乎临、背二字。临的目的是为了矫正自己的不良书写习惯，确立正确的笔法和好字的标准；背是为了真正地掌握字帖。如果说学书法要事半功倍，那么一定要背，而且背得要像，从字形到神采都要精准。

这套书法自学与鉴赏丛帖有哪些特色？

随着传统文化的日趋受欢迎，喜爱书法的人也越来越多。我们按照入门和鉴赏两个角度从现存的碑帖中挑选了 65 种。入门篇以技法完备和适宜初学为重点；鉴赏篇注重作品的风格取向和审美意义，为进一步学习书法开拓视野。

手机或平板电脑是现代人生活中不可或缺的必备用品，如何利用这一高科技产品帮助我们学习书法也成了我们的思考重点。有书法学习经验的人都知道教师示范对初学者的重要意义，为此我们为每一本字帖拍摄了名家临写的视频，大家可以通过扫码用手机或平板电脑观看，让现代化的工具融入到学习当中。

我们还特意为字帖撰写了临写要点，并选录了部分前贤的评价，相信这会有助于大家快速了解字帖的特点，在临习的过程中少走弯路。

入门篇碑帖

碑帖名称

《乙瑛碑》全称《汉鲁相乙瑛请置孔庙百石卒史碑》，又名《孔庙置守庙百石孔龢碑》。与《礼器碑》《史晨碑》并称『孔庙三碑』。

碑帖书写年代

东汉永兴元年（153）刻。

碑帖所在地及收藏处

现存于山东曲阜孔庙。

碑帖尺幅

碑高 3.6 米，宽 1.29 米。18 行，行 40 字。

历代名家品评

方朔《枕经金石跋》中说：『《乙瑛》立于永兴元年，在三碑为最先，而字之方正沉厚，亦足以称宗庙之美，百官之富。王篛林太史谓雄古，翁潭溪阁学谓骨肉匀适，情文流畅，汉隶之最可师法者，不虚也。』

碑帖风格特征及临习要点

《乙瑛碑》字势开展，古朴浑厚，俯仰有致，向背分明。用笔沉着厚重，结字端庄雍容，体现了传统文化追求的一个向度，深具宗庙之美。

《乙瑛碑》是隶书入门的最佳范本之一。一则它具备了通常隶书所有的特征而不偏重某一点；二来它具有明显的书写性，自带一种动势。临写时，行笔要沉实，速度可稍快，取一种横画连写的笔势。点画可粗一点，增加茂密的感觉，字形略扁，波画伸展适当而不强调。字左右取明显相背之势，这是《乙瑛碑》的一大特点，如『报』『能』『明』等字，使用的都是这种方法。

扫一扫，一起学

司徒臣雄司
空臣戒稽首
言魯前相瑛

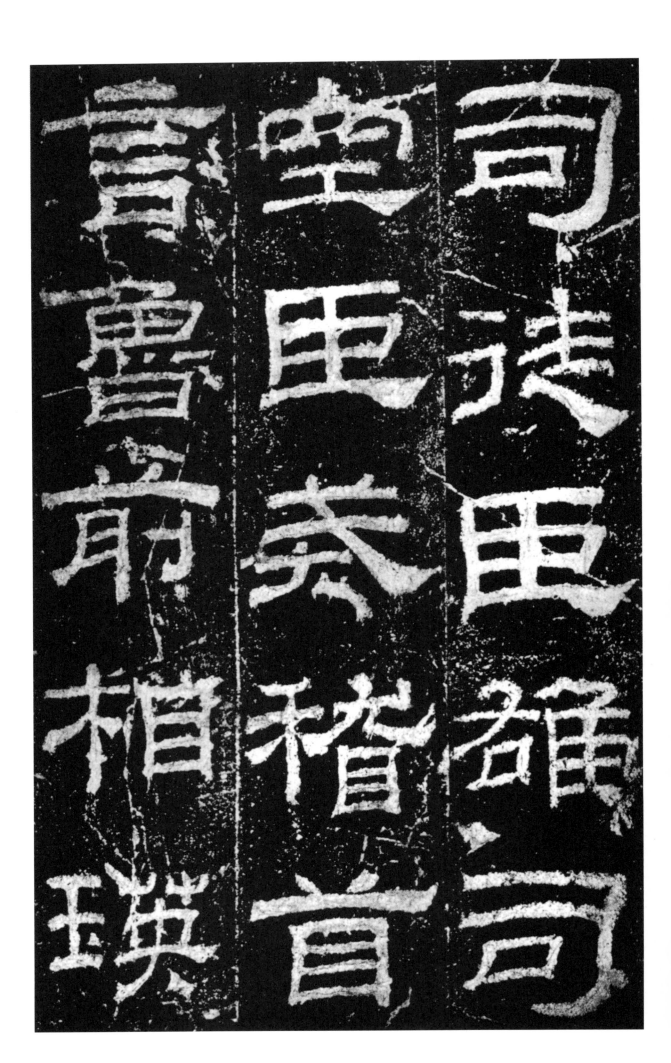

司徒臣雄司
空臣戒稽首
言魯前相瑛

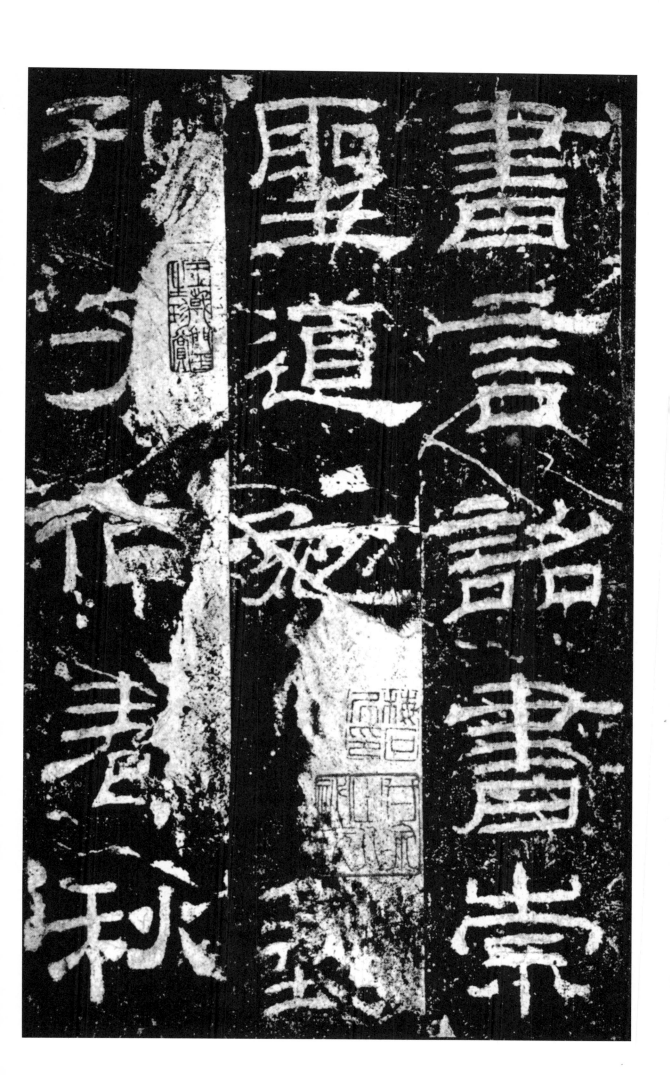

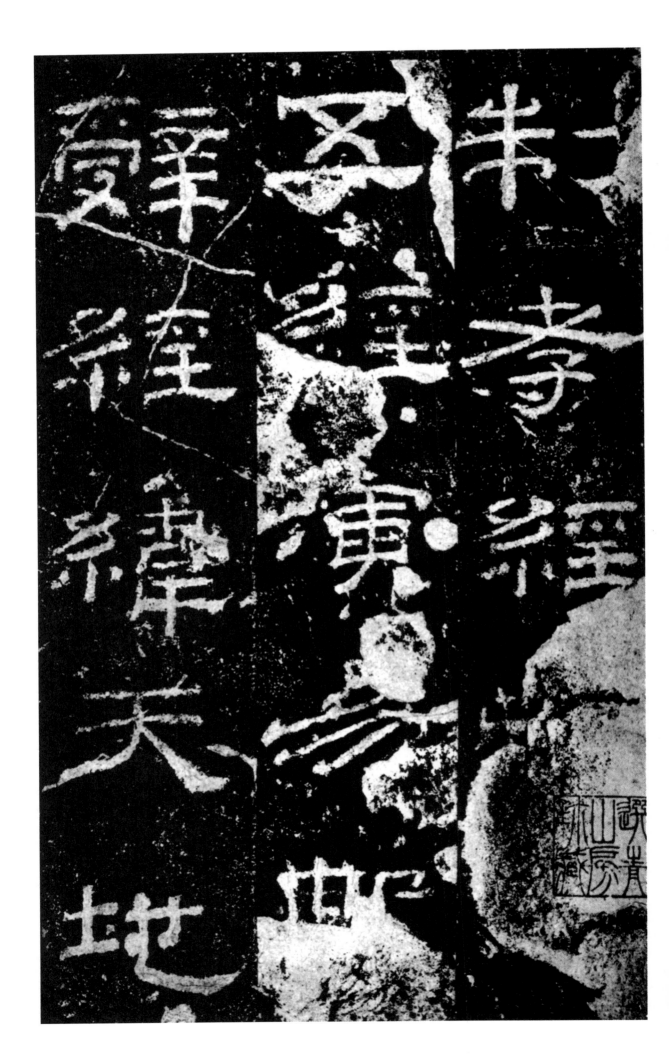

制孝经□□
五经演易系
辞经纬天地

幽赞神明故
特立庙襃成
侯四时来祠

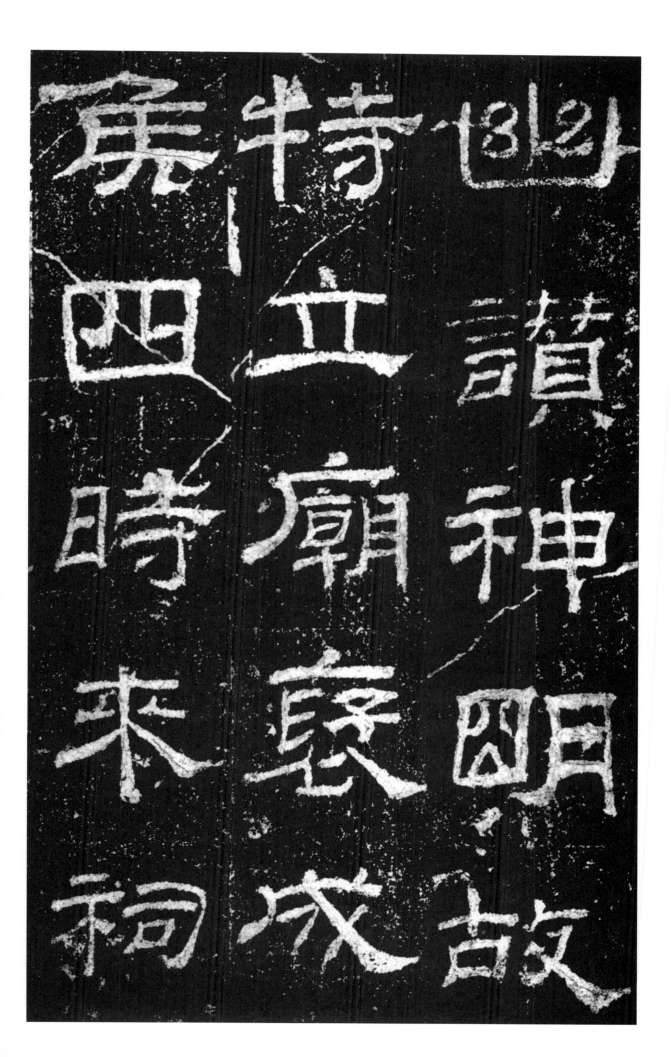

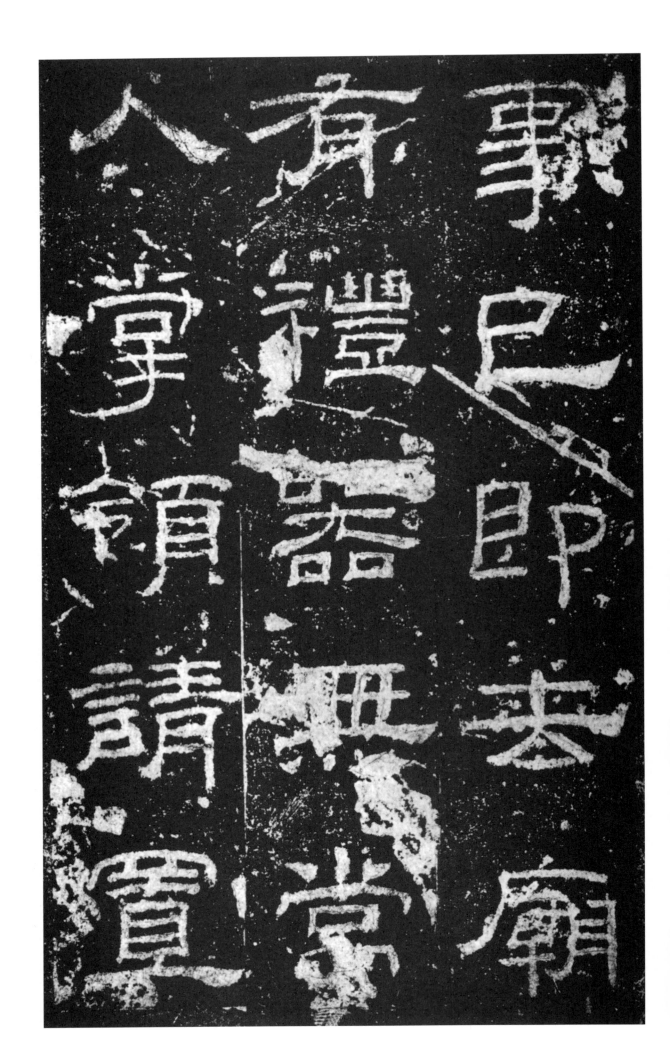

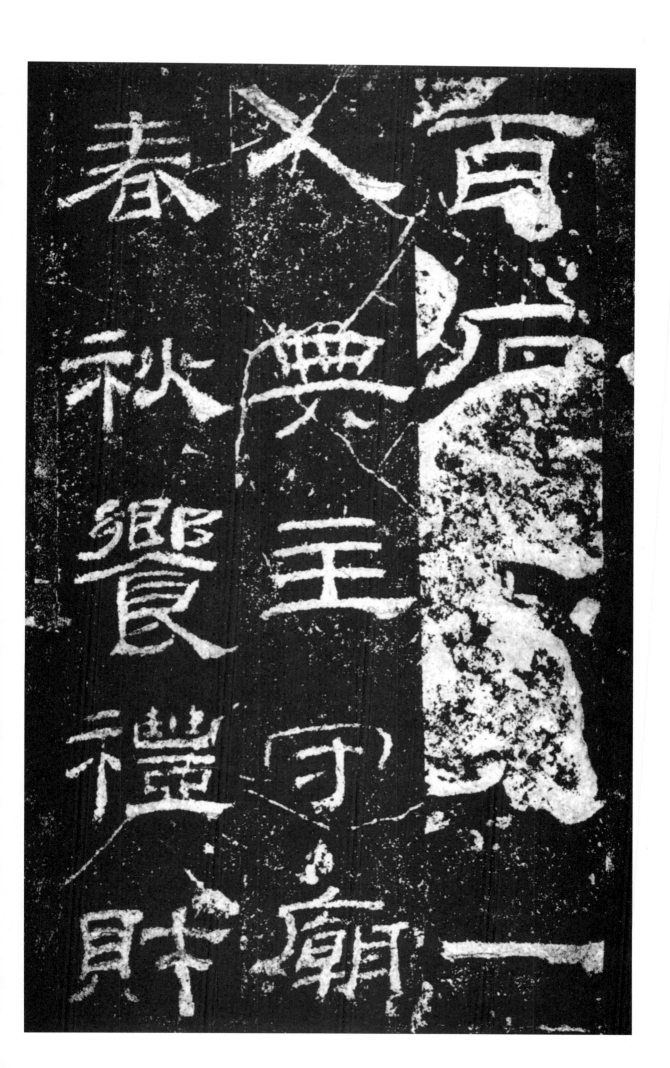

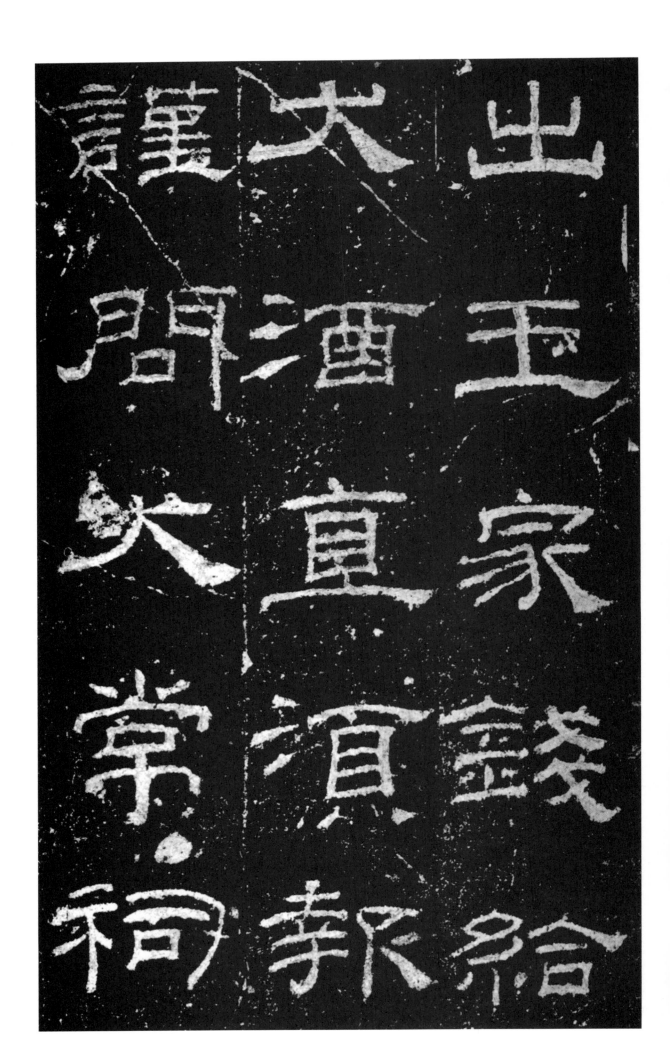

曹掾冯牟史
郭玄辞对故
事辟□礼未

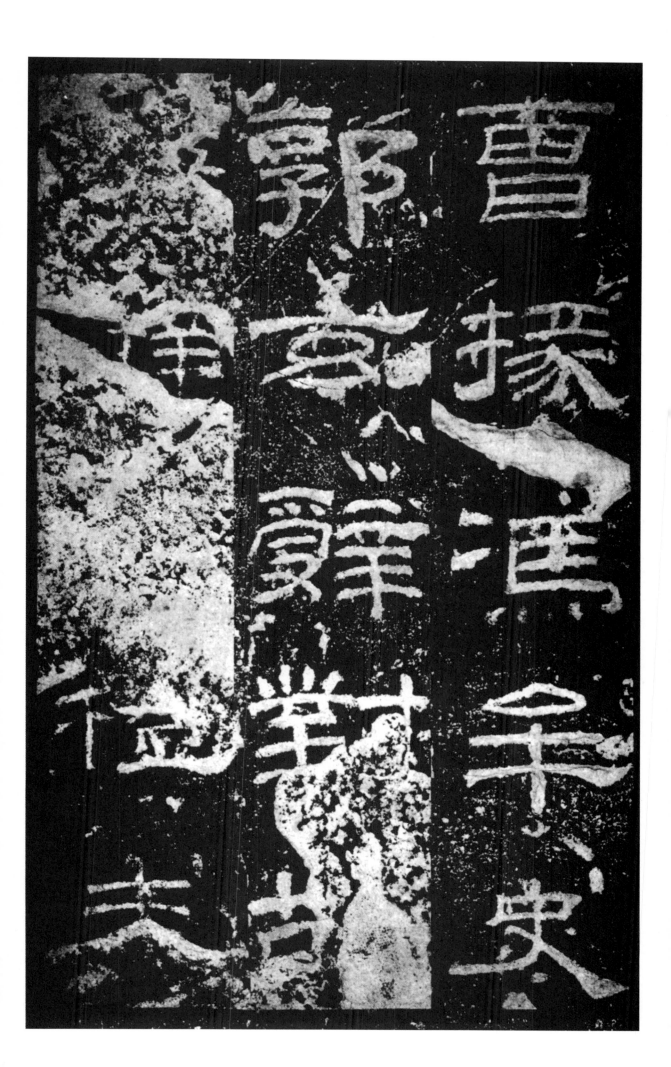

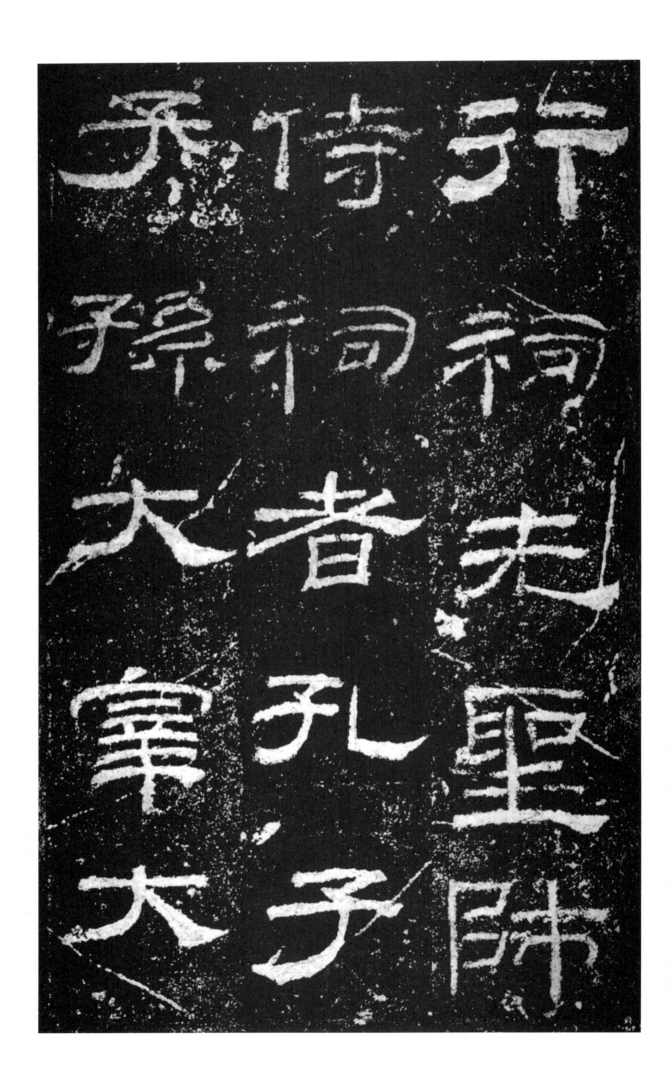

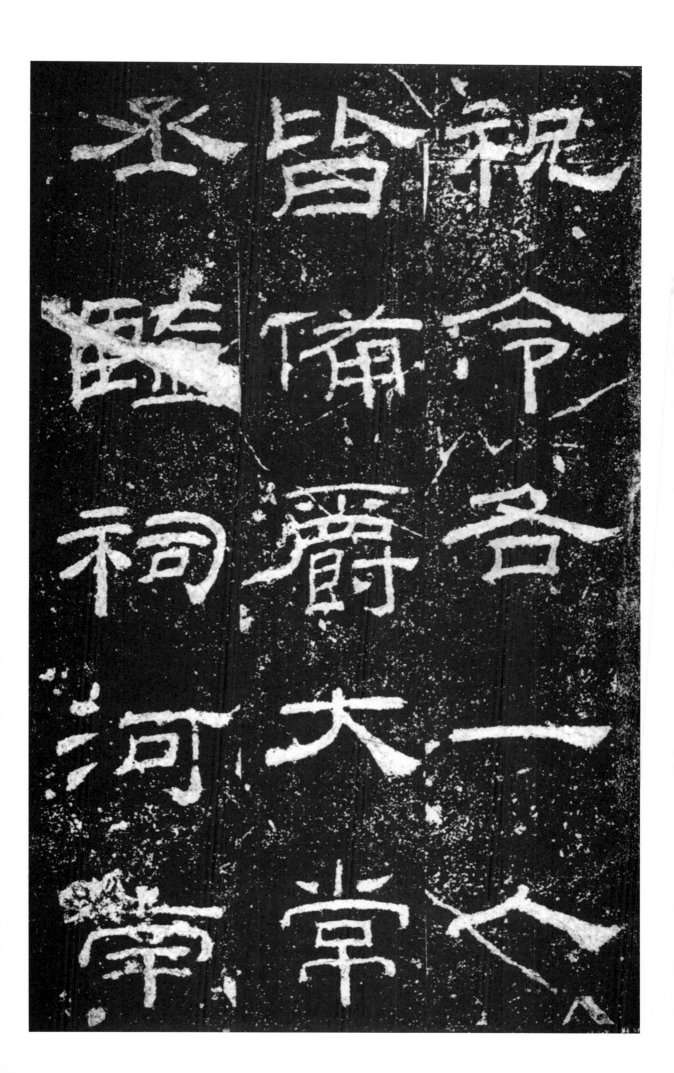

祝令各一人
皆备爵大常
丞监祠河南

尹给牛羊豙
□□□各一
大司农给米

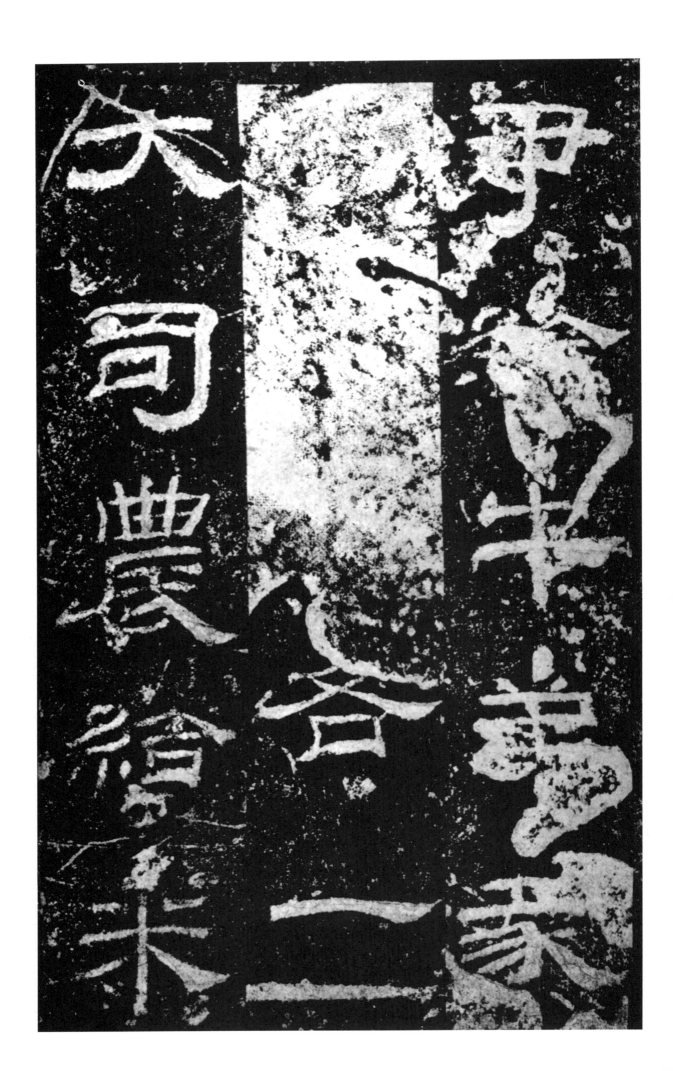

祠臣愚以为
如瑛言孔子
大圣则象乾

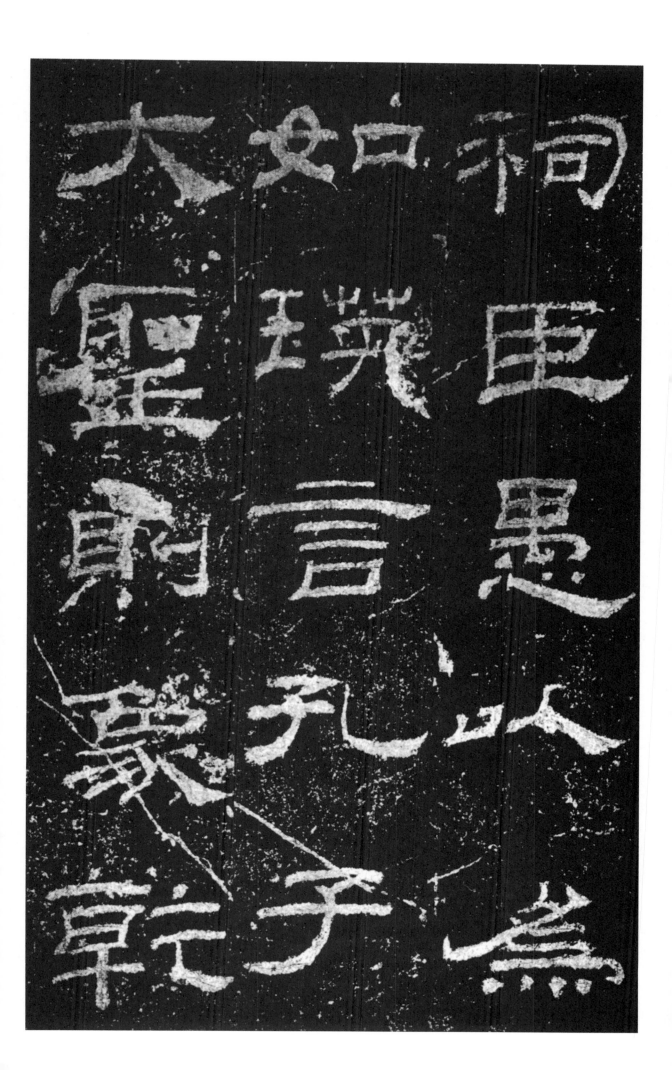

坤为汉制作
先世所尊祠
用众牲长
□

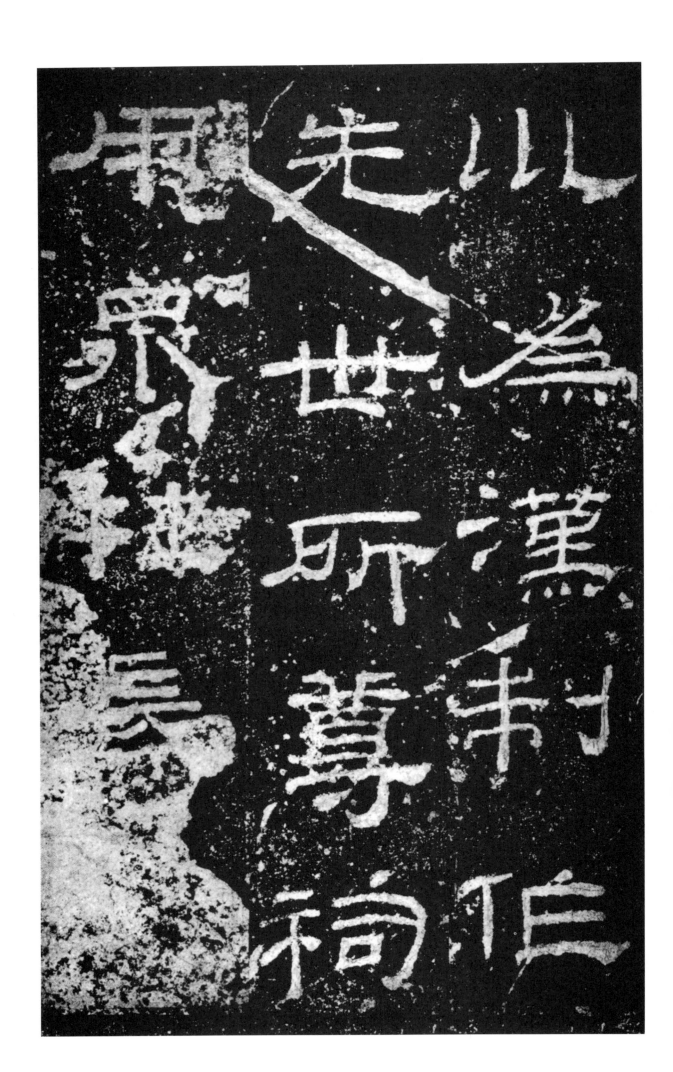

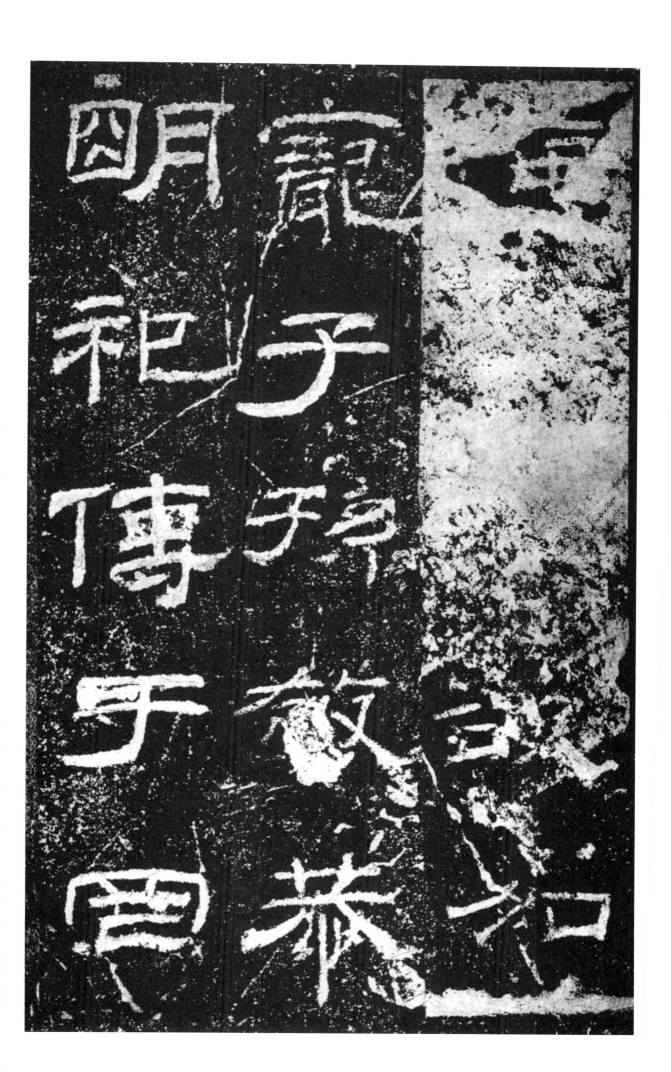

极可许臣请
鲁相为孔子
庙置百石卒

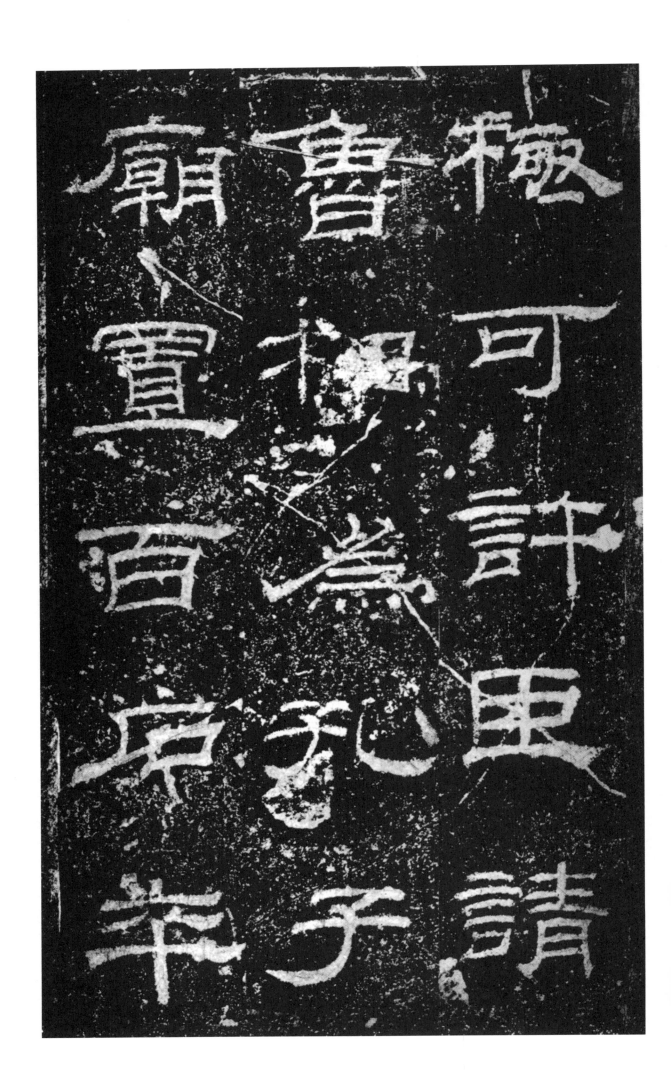

史一人掌领
礼器出□□
□□犬酒直

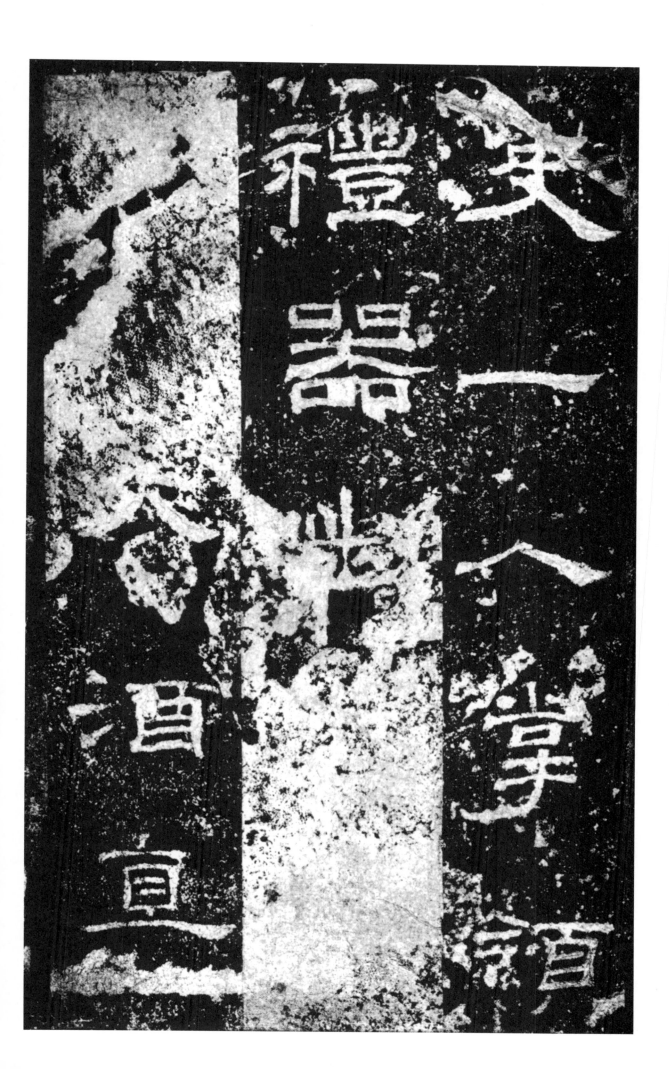

他如故事臣
雄臣戒愚戆
诚惶诚恐顿

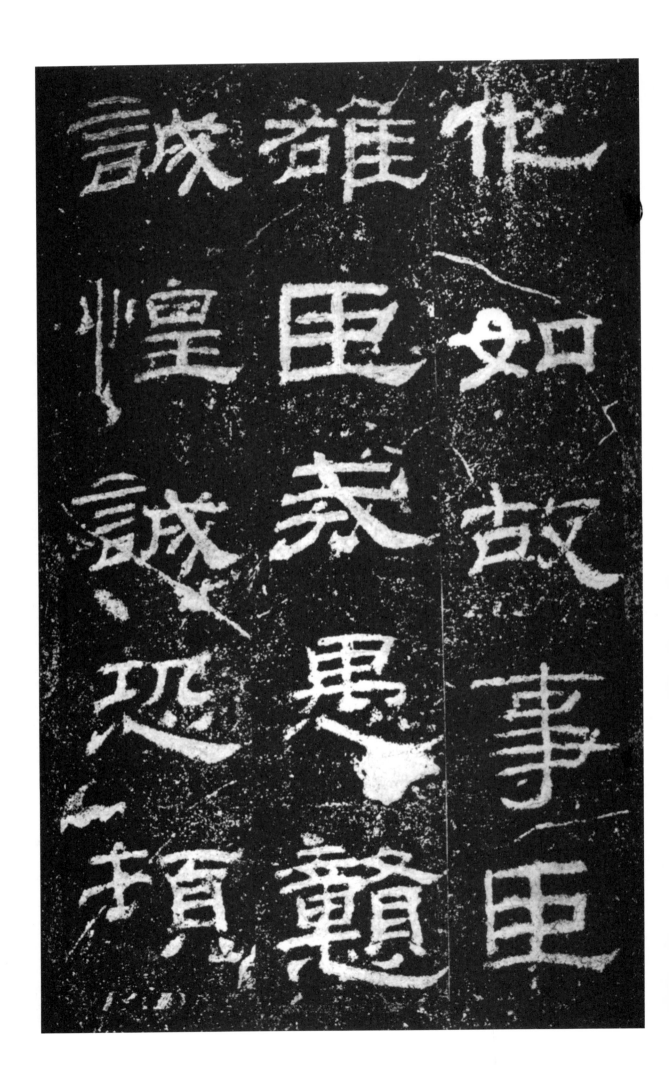

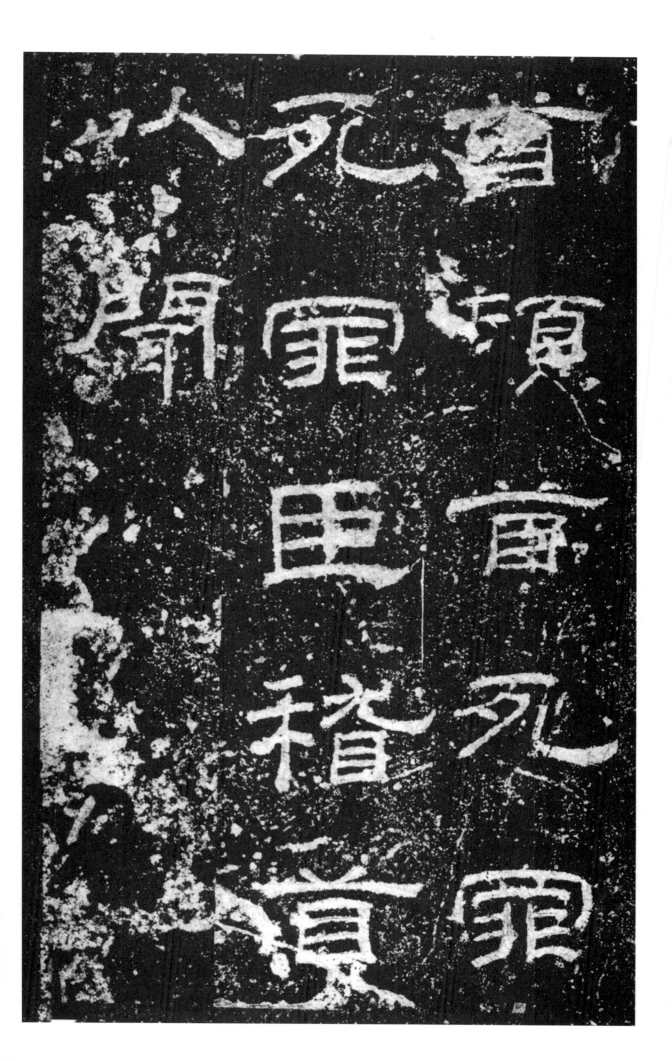

制曰可
司徒公河南
□□字季高

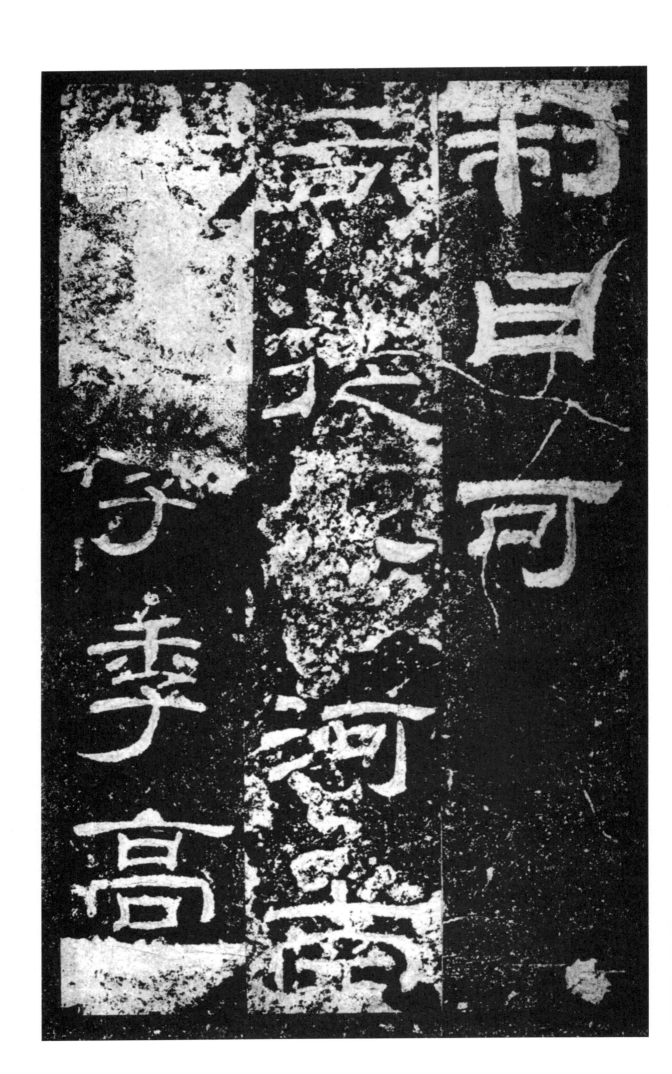

元嘉三年三
月廿七日壬
寅奏雒阳宫

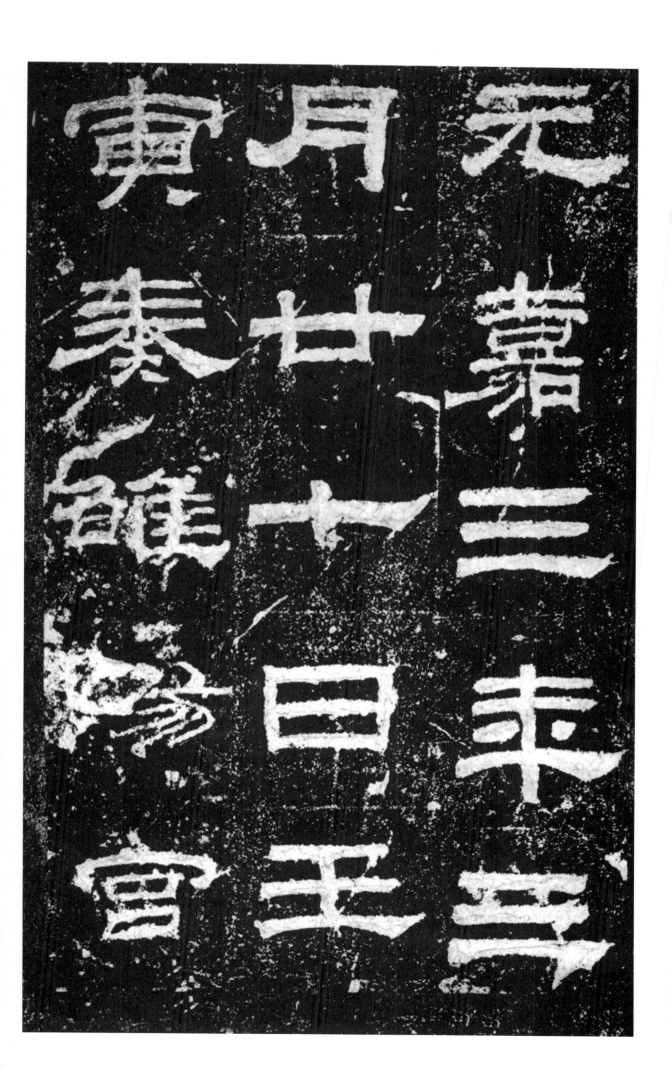

司空公蜀郡
成都□戒字
意伯元嘉三

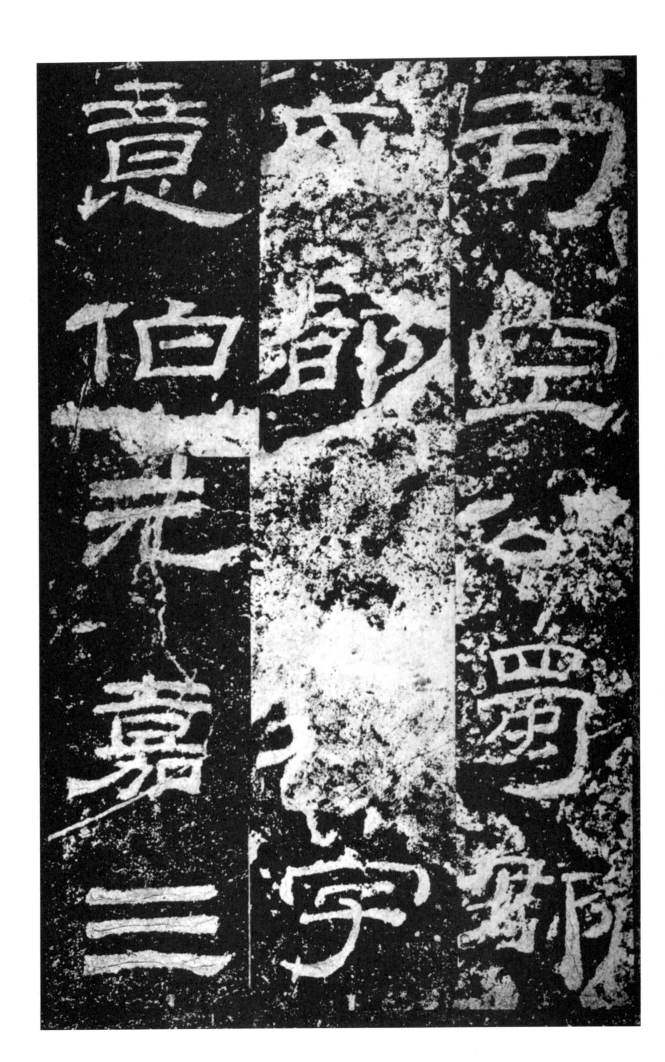

年三月丙子
朔廿十日壬
寅司徒雄司

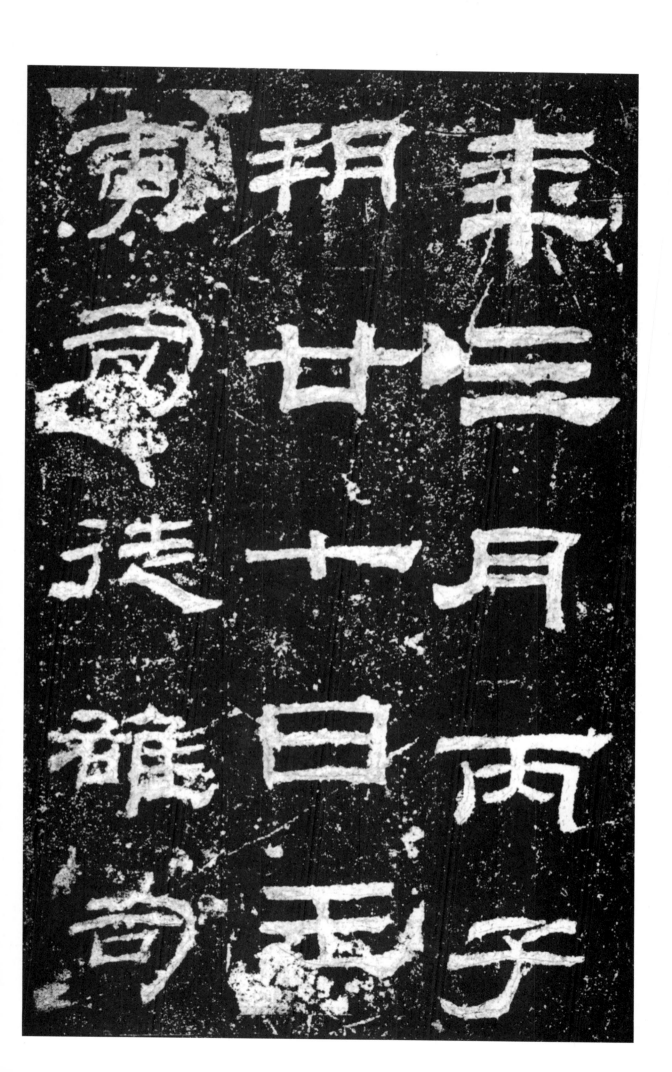

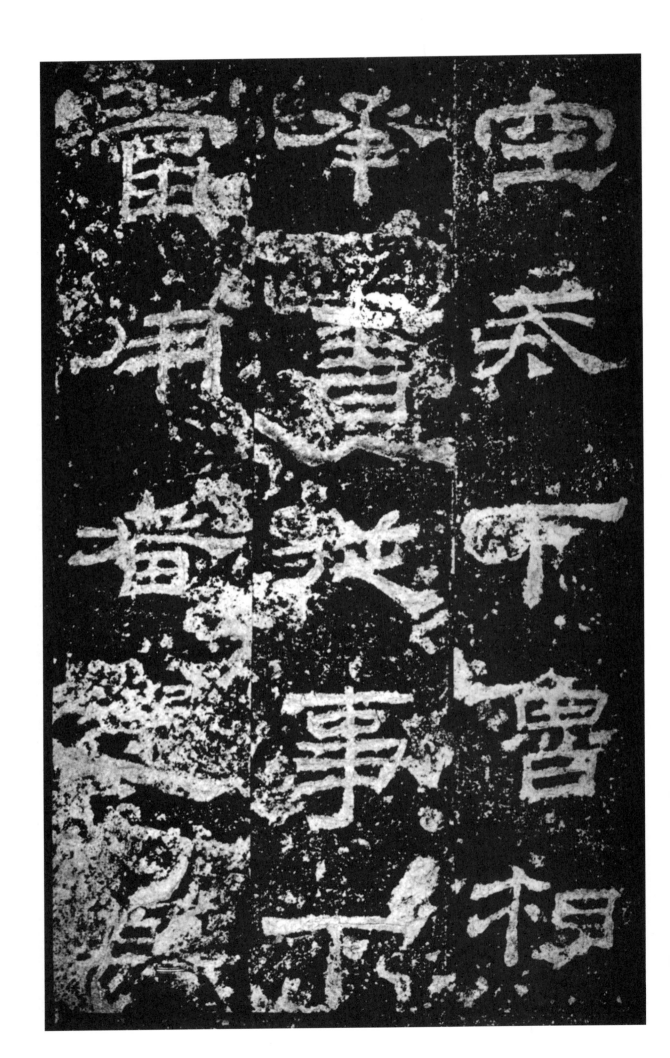

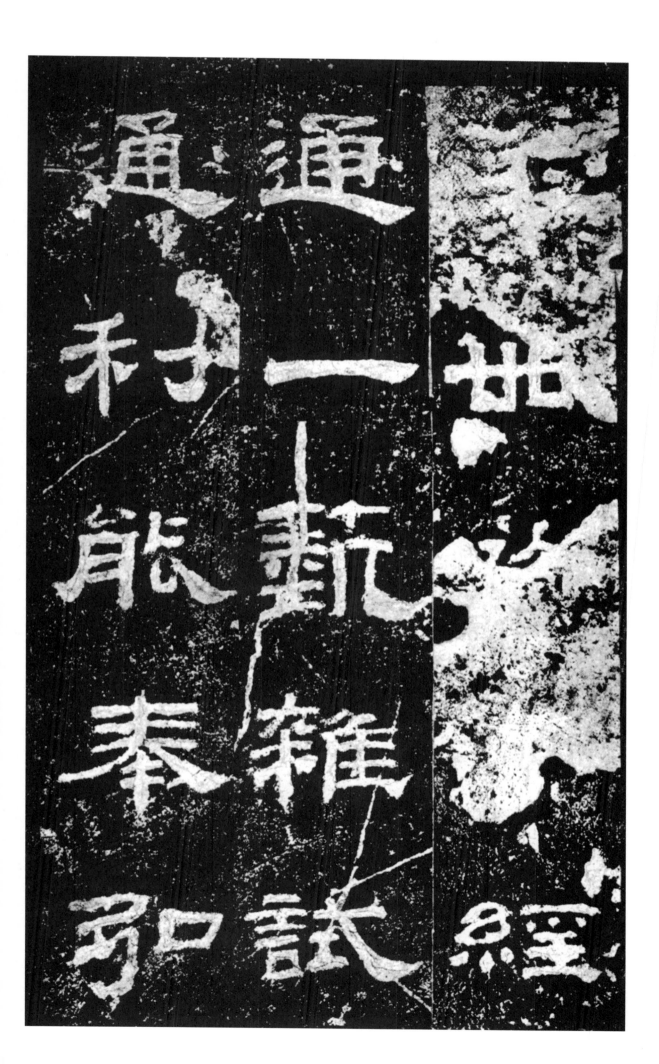

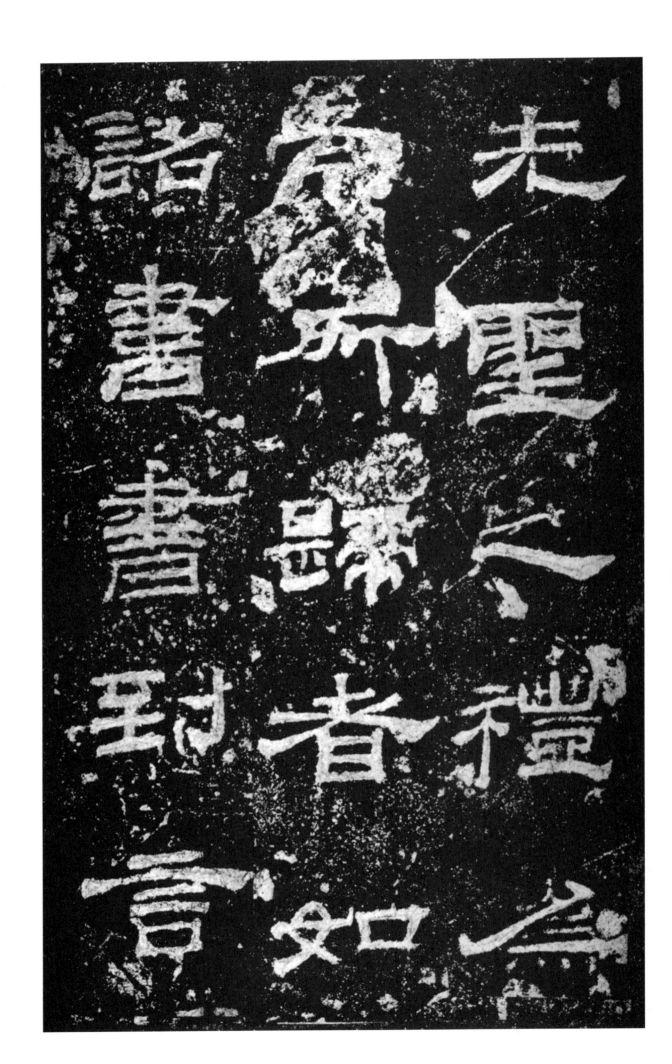

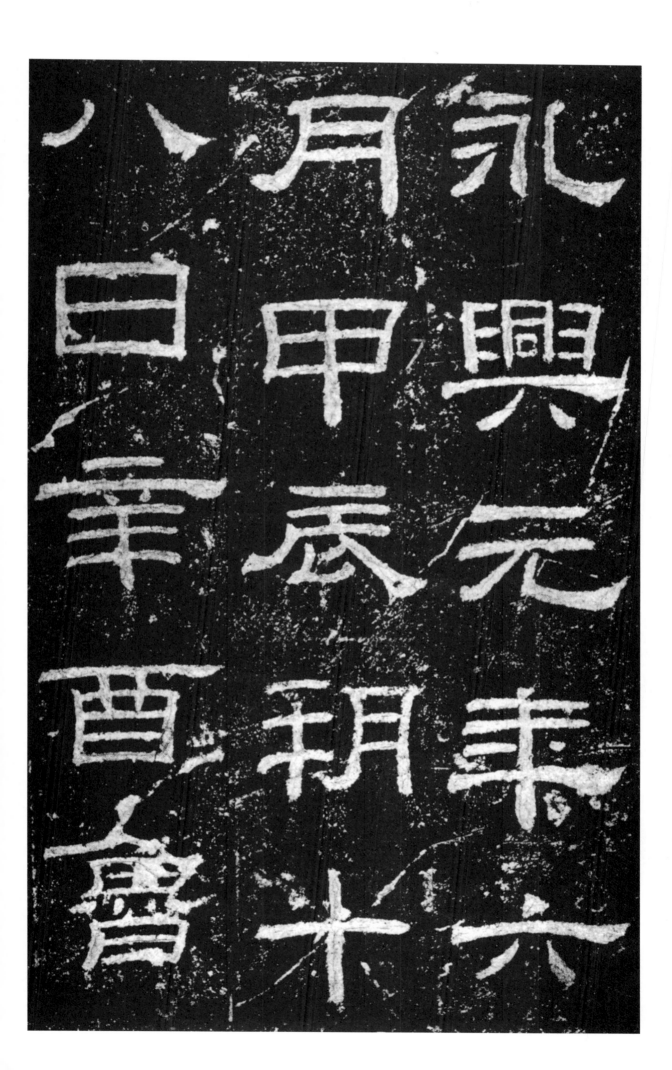

相平行长史
事卞守长擅
叩头死罪敢

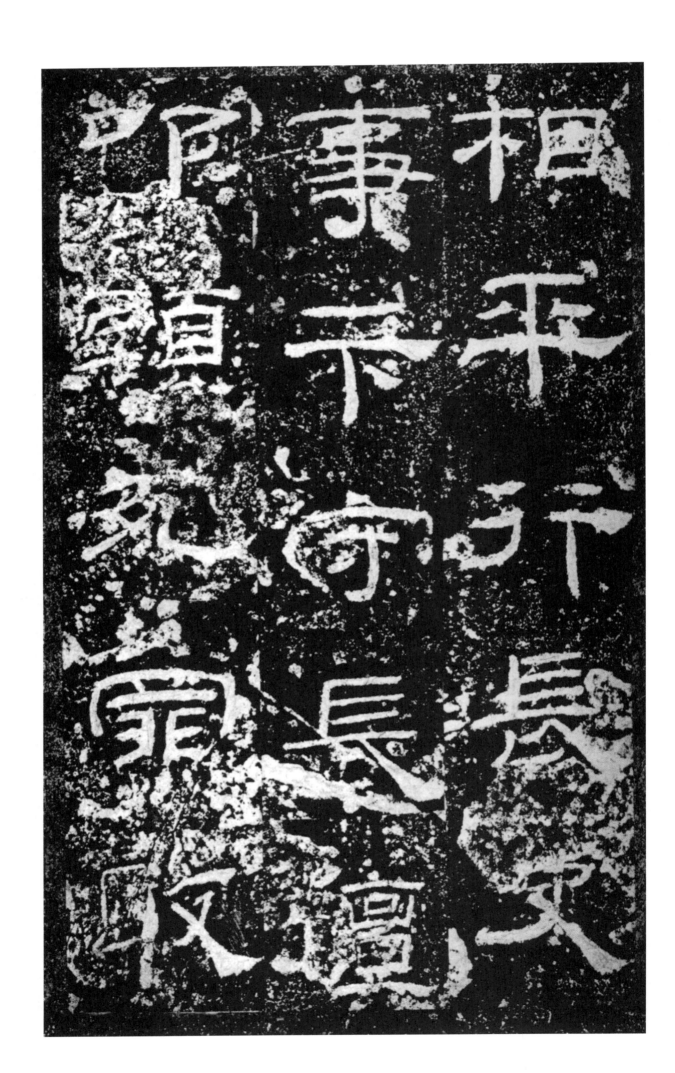

言之
司徒司空府
壬寅诏书为

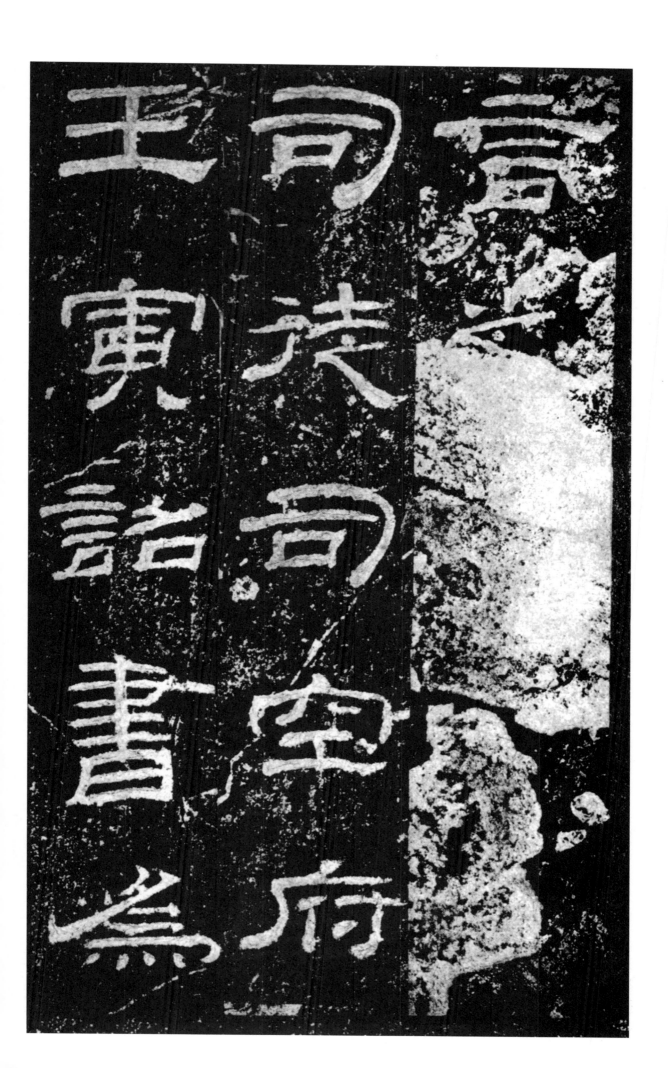



孔子庙置百
石卒史一人
掌主礼器选







孔子庙置百
石卒史一人
掌主礼器选

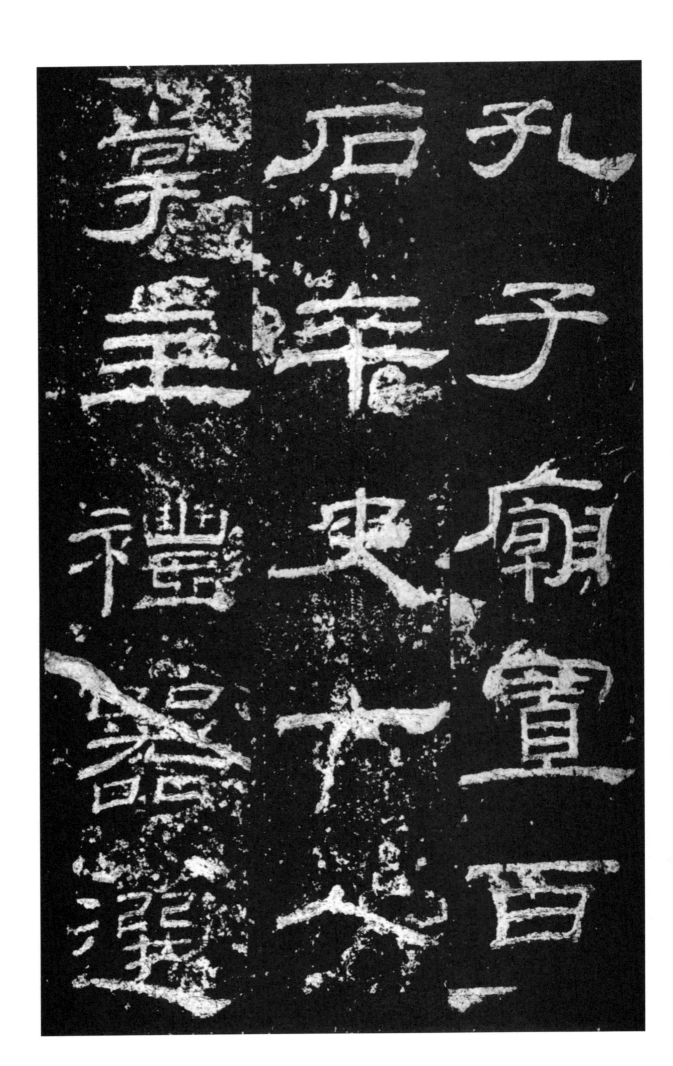

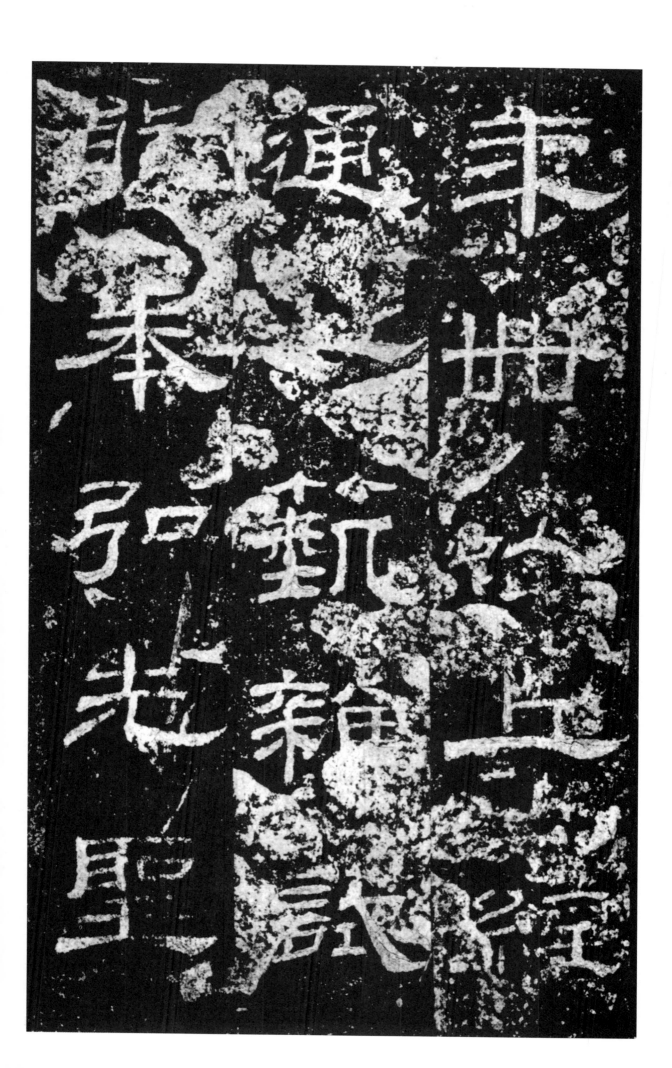

之礼为宗所
归者平叩头
叩头死罪死

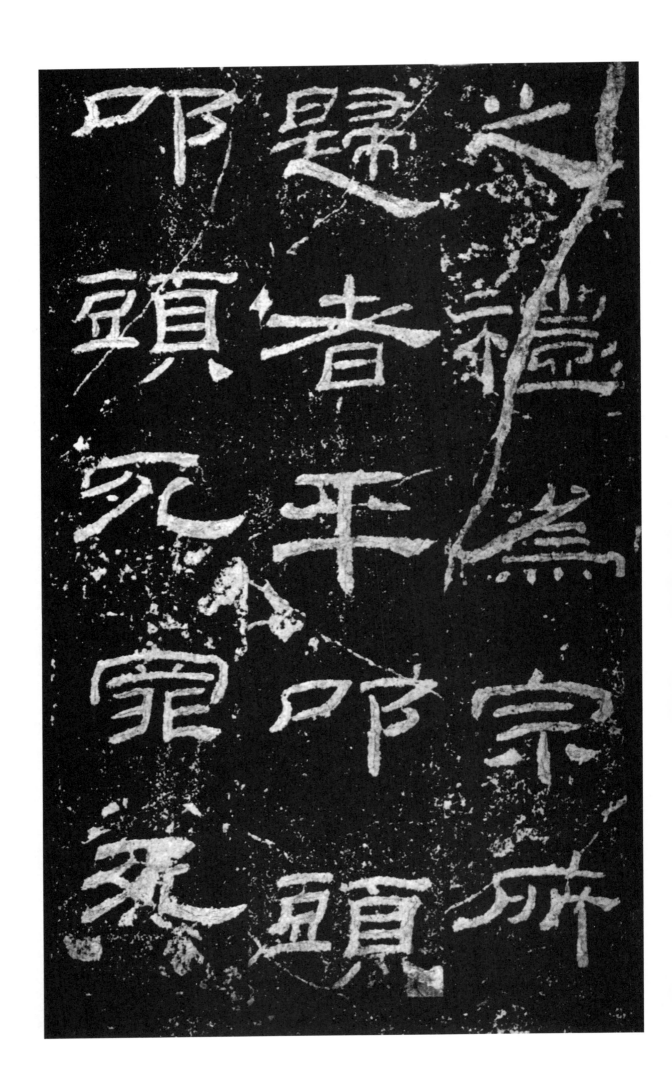

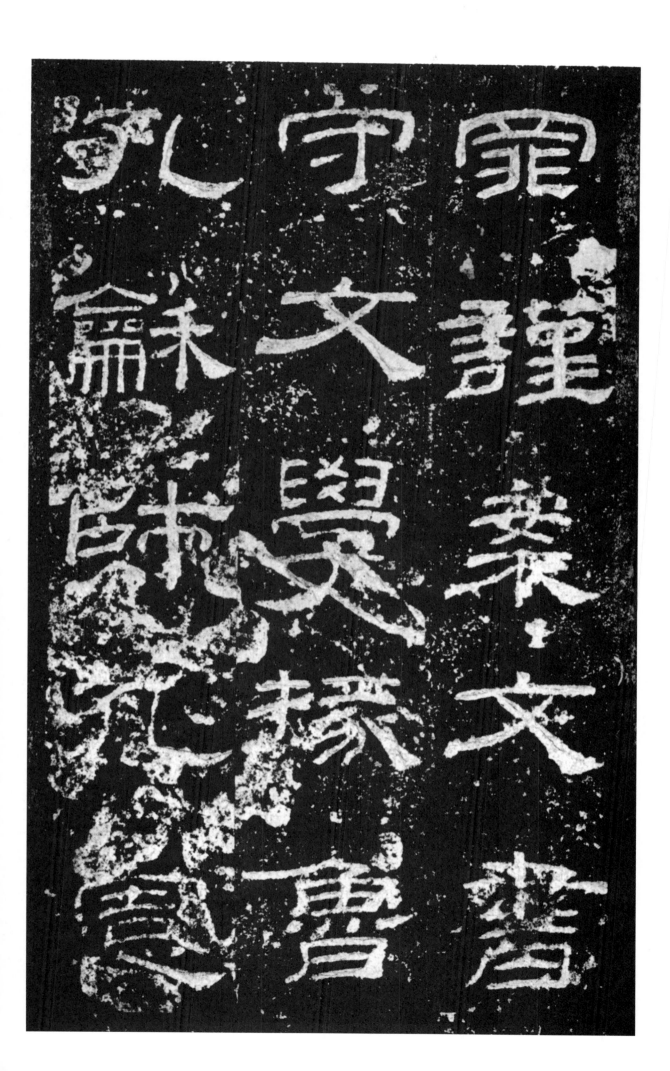

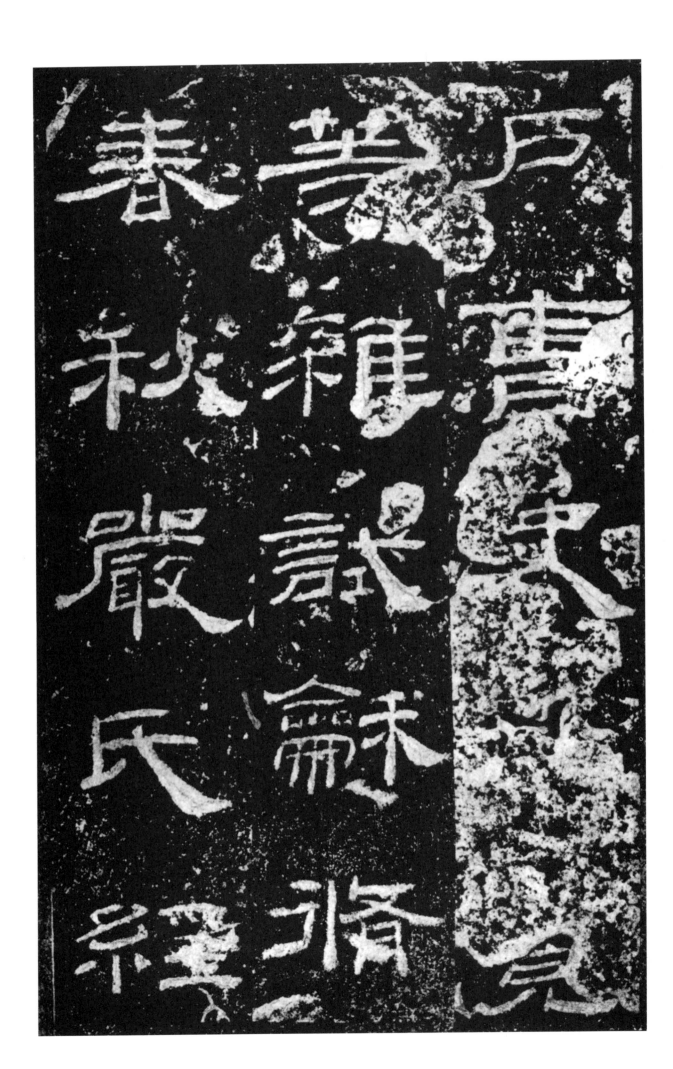

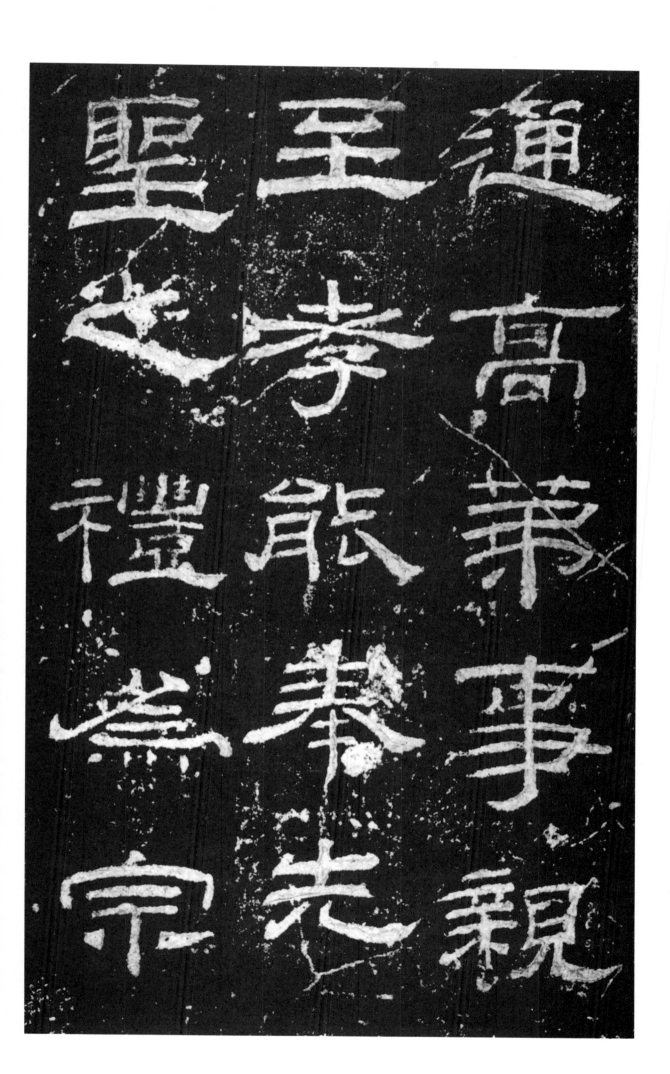

所归除稣补
名状如牒平
惶恐叩头死

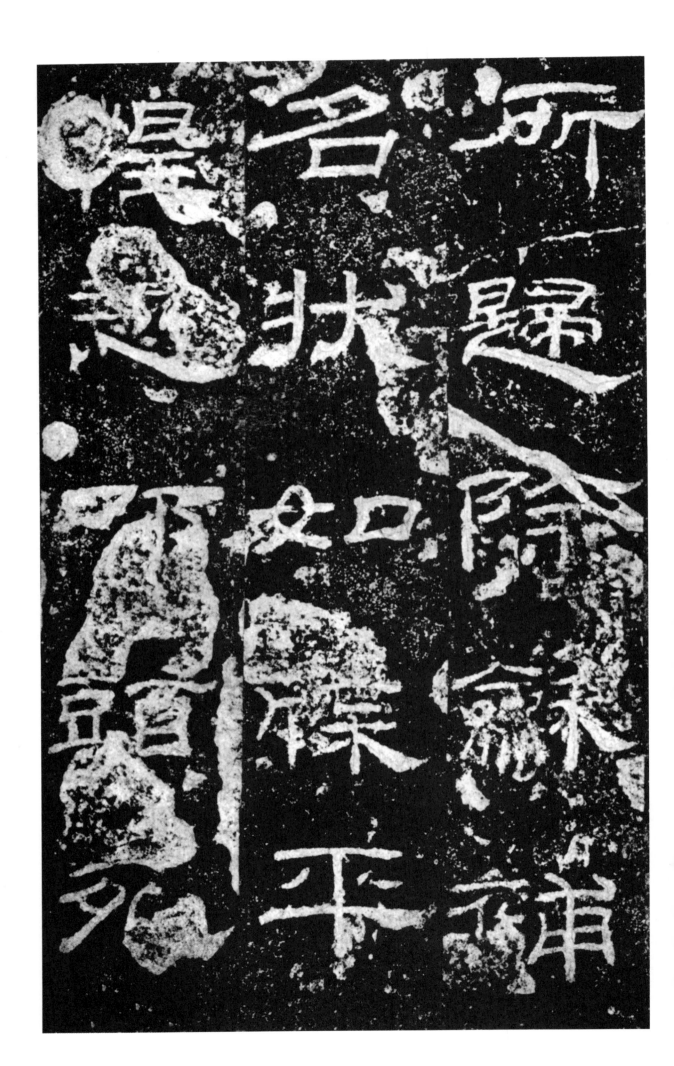

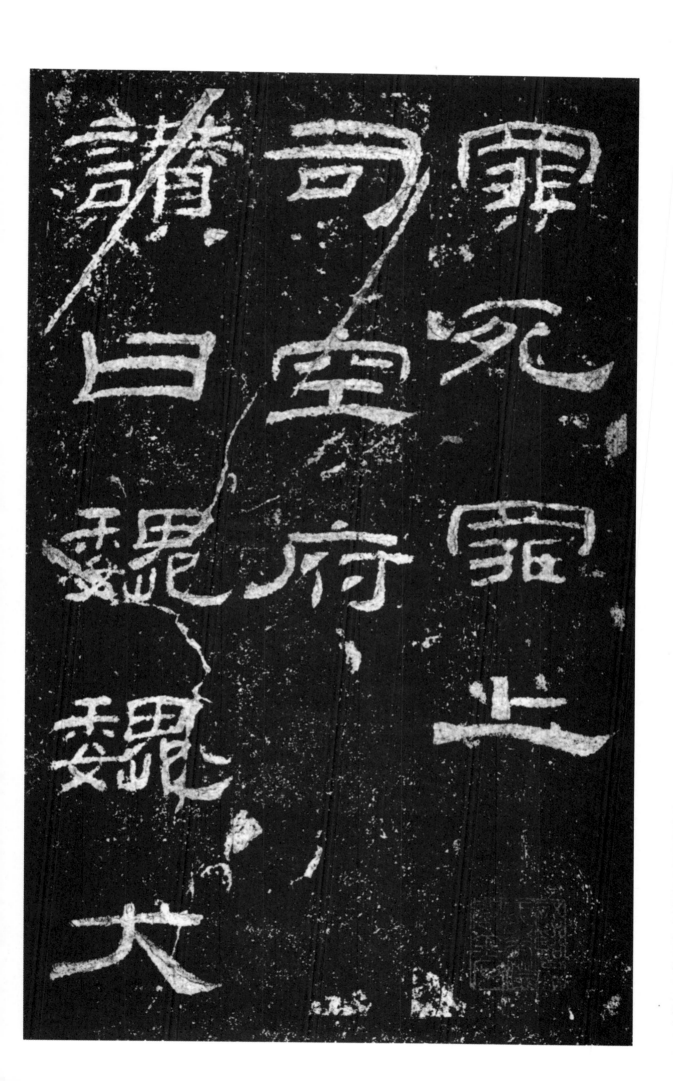

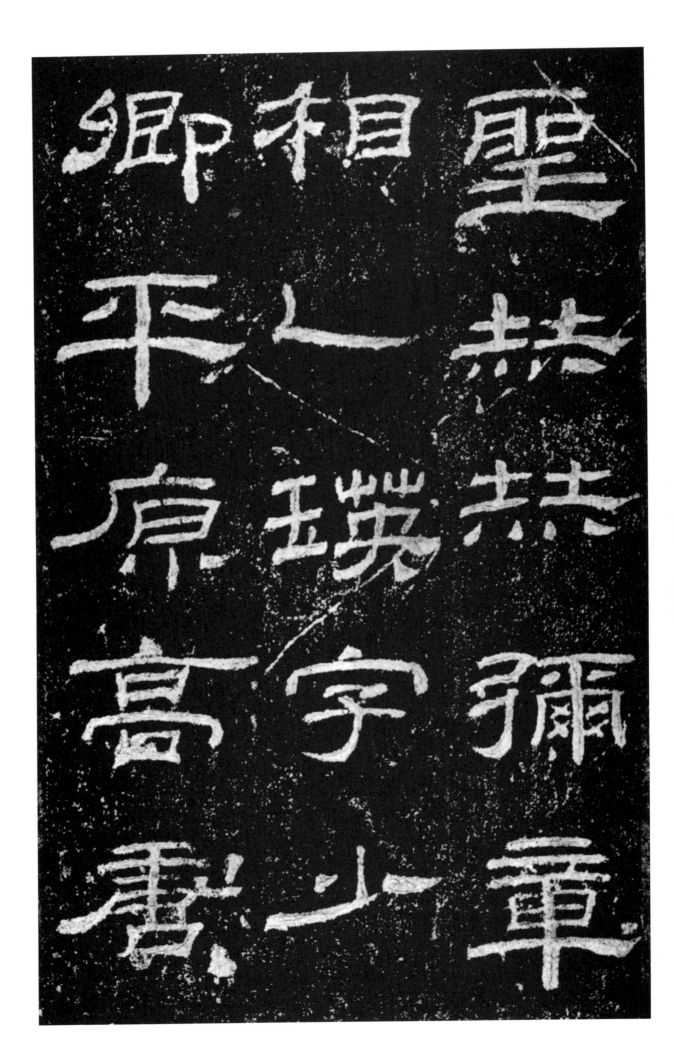

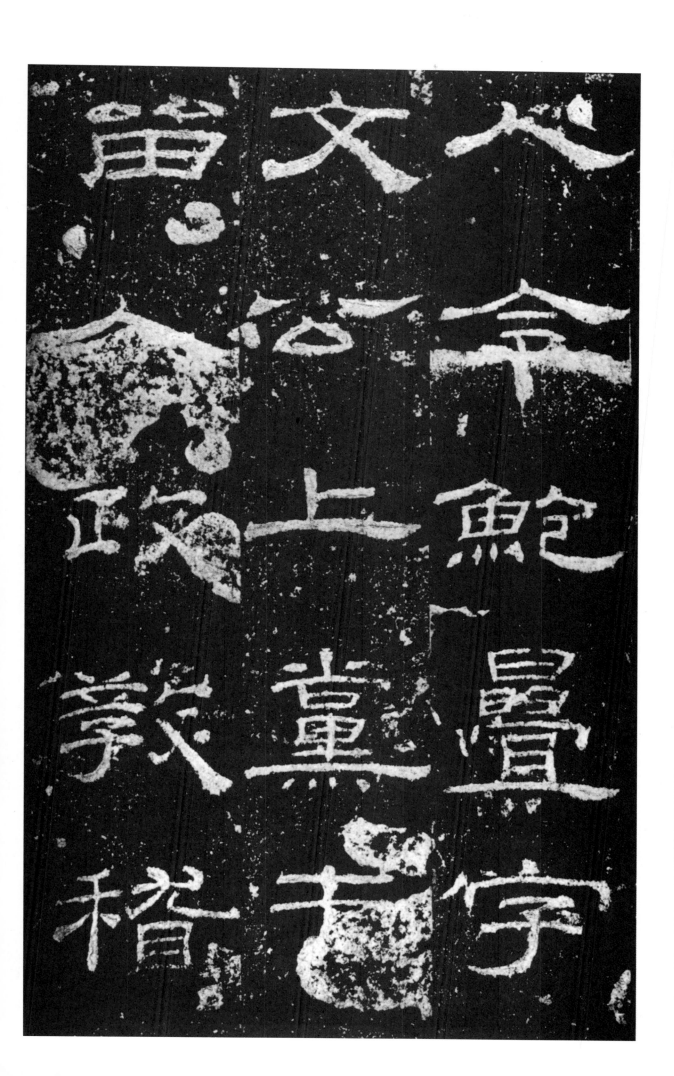

古若重规矩
乙君察举守
宅除吏孔子

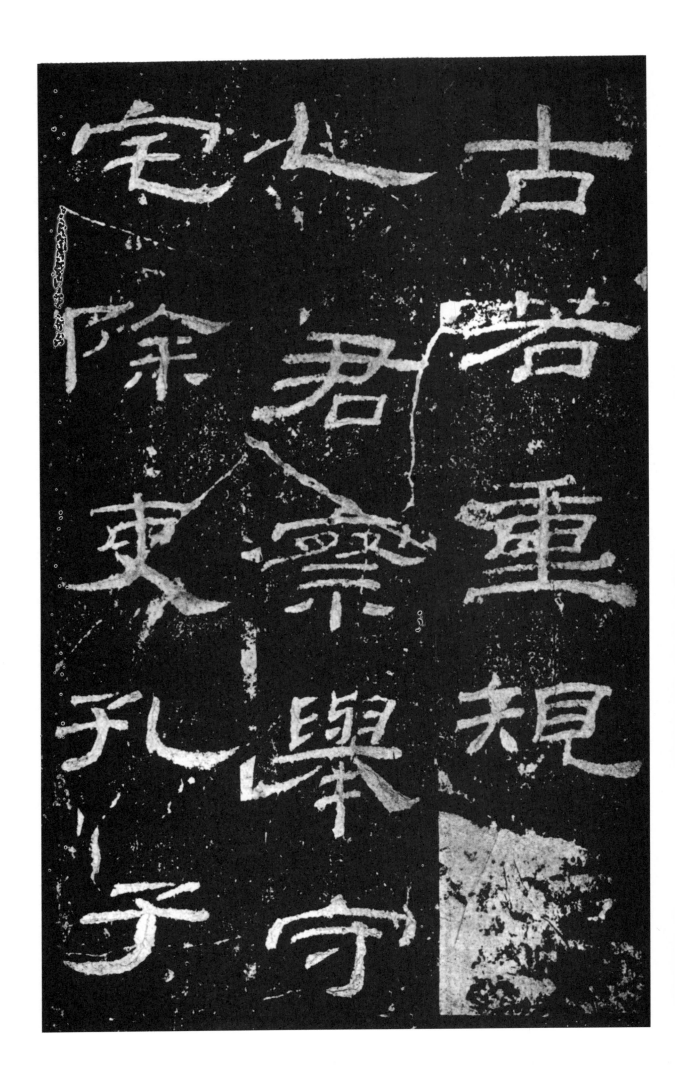

十九世孙麟
廉请置百石
卒史一人鲍

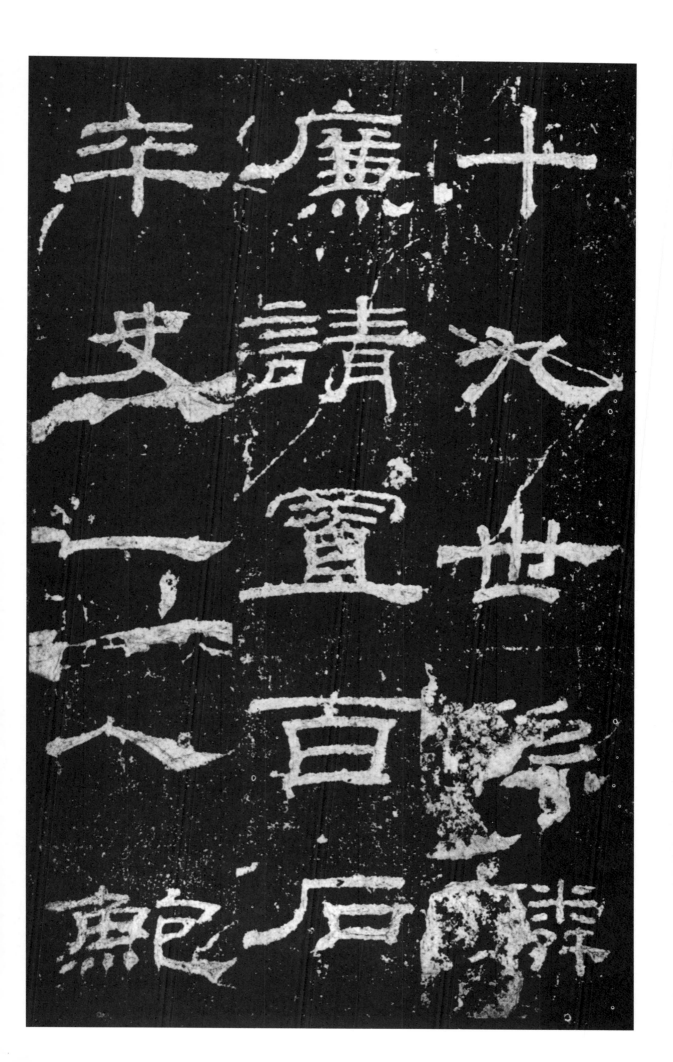

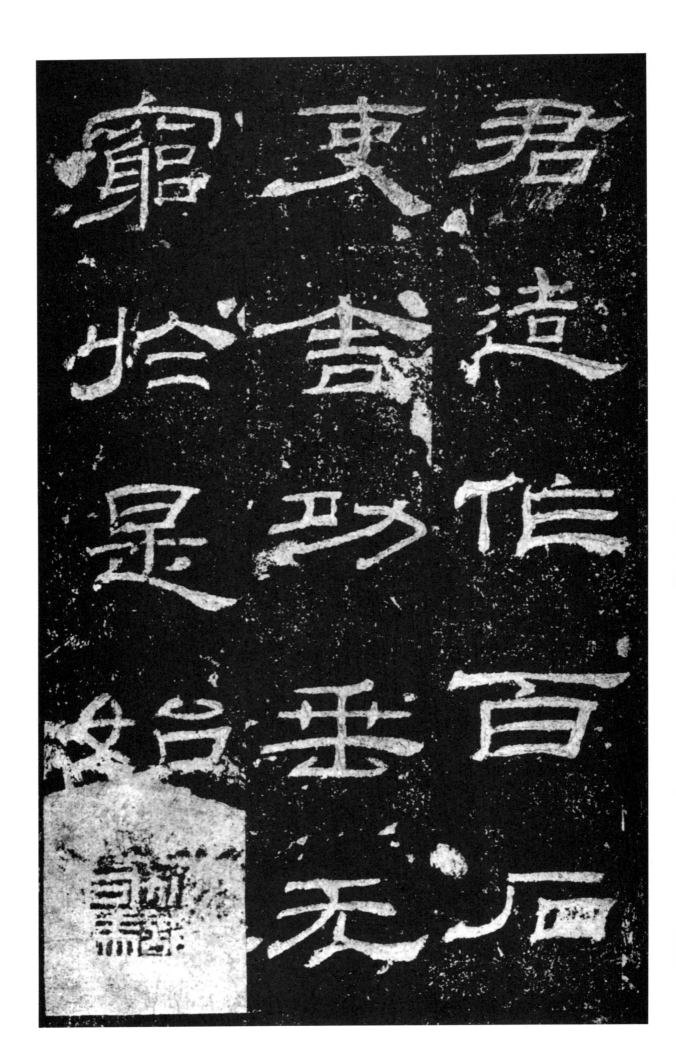

君造作百石
吏舍功垂无
穷于是始□

图书在版编目（CIP）数据

乙瑛碑 / 王学良编著 . —上海：上海人民美术出版社，
2018.6
　（书法自学与鉴赏丛帖）
　ISBN 978-7-5586-0743-1

　Ⅰ . ①乙… Ⅱ . ①王… Ⅲ . ①隶书－碑帖－中国－东汉时
代 Ⅳ . ① J292.22

中国版本图书馆 CIP 数据核字 (2018) 第 048485 号

书法自学与鉴赏丛帖
乙瑛碑

编　　著：王学良
策　　划：黄　淳
责任编辑：黄　淳
技术编辑：史　湧
装帧设计：肖祥德
版式制作：高　婕　蒋卫斌
责任校对：史莉萍
出版发行：上海人民美術出版社
　　　　　（上海市长乐路 672 弄 33 号）
邮　　编：200040　　电　　话：021-54044520
网　　址：www.shrmms.com
印　　刷：上海盛通时代印刷有限公司
地　　址：上海市金山区金水路 268 号
开　　本：787×1390　　1/16　　3 印张
版　　次：2018 年 6 月第 1 版
印　　次：2018 年 6 月第 1 次
书　　号：978-7-5586-0743-1
定　　价：24.00 元